DEBUT D'UNE SERIE DE DOCUMENTS
EN COULEUR

14 avril 1858

CATALOGUE
d'une collection

D'OBJETS D'ART
ET DE CURIOSITÉS
TELS QUE :

TABLEAUX, DESSINS
MINIATURES

Bronzes antiques et florentins, Statuettes ivoires, Bas-reliefs, Manuscrits, Bijoux, Porcelaines, Faïences, Terres cuites et émaillées, Meubles en ébène, Armes

ET UNE BELLE SUITE DE VASES MEXICAINS

Composant le cabinet de M. le Docteur L***

DONT LA VENTE AURA LIEU

HOTEL DES COMMISSAIRES-PRISEURS
RUE DROUOT, N° 5
SALLE N° 4,

Le Mercredi 14 Avril 1858, à une heure

Par le ministère de M° **DELBERGUE-CORMONT**, C°-Priseur,
rue de Provence, 8,
Assisté de M. J. **CHARVET**, Antiquaire, rue Louvois, 4
Et de M. **DHIOS** fils, Appréciateur, rue Lepeletier 33,
chez lesquels se distribue le présent Catalogue.

EXPOSITION PUBLIQUE
Le Mardi 13 Avril 1858, de midi à cinq heures

1858

EXEMPLAIRE DE DHIOS.

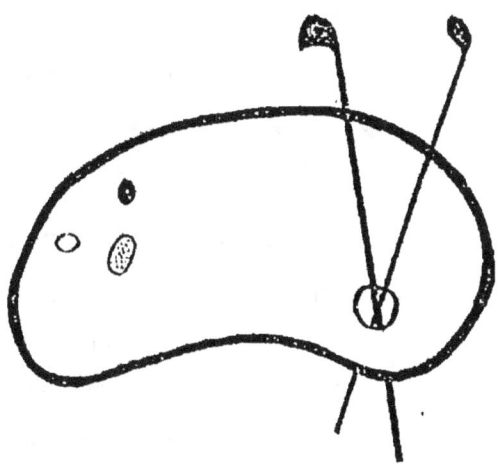

FIN D'UNE SÉRIE DE DOCUMENTS
EN COULEUR

CATALOGUE

d'une collection

D'OBJETS D'ART

ET DE CURIOSITÉS

TELS QUE :

TABLEAUX, DESSINS

MINIATURES

Bronzes antiques et florentins, Statuettes Ivoires, Bas-reliefs, Manuscrits, Bijoux, Porcelaines, Faïences, Terres cuites et émaillées, Meubles en ébène, Armes

ET UNE BELLE SUITE DE VASES MEXICAINS

Composant le cabinet de M. le Docteur F***

DONT LA VENTE AURA LIEU

HOTEL DES COMMISSAIRES-PRISEURS

RUE DROUOT, N° 5

SALLE N° 4,

Le Mercredi 14 Avril 1858, à une heure

Par le ministère de M° **DELBERGUE-CORMONT**, C°-Priseur,
rue de Provence, 8,

Assisté de M. J. **CHARVET**, Antiquaire, rue Louvois, 4

Et de M. **DHIOS** fils, Appréciateur, rue Lepeletier 33,

chez lesquels se distribue le présent Catalogue.

EXPOSITION PUBLIQUE

Le Mardi 13 Avril 1858, de midi à cinq heures

1858

CONDITIONS DE LA VENTE

Elle sera faite au comptant.

Les acquéreurs paieront, en sus des adjudications, cinq pour cent appliéables aux frais.

DÉSIGNATION
DES OBJETS

ANTIQUITÉS

1 — Vase étrusque d'un très-beau travail, orné de deux groupes composés de sept personnages. Haut. 50 c.

2 — Autre vase à trois anses, d'une forme très-élégante, orné de deux figures. Haut. 20 c.

3 — Autre, avec ornements. Haut. 22 c.

4 — Très-jolie coupe à deux anses, avec figures. Haut. 15 c.

5 — Vase étrusque de la première époque, orné d'une quantité d'animaux étagés par bandes. Pièce rare et d'une très-belle conservation. Haut. 30 c.

6 — Gladiateur. Bronze d'un très-beau travail. Haut. 17 c.

7 — Mercure coiffé du petase, tenant la bourse de la main gauche. Très-beau bronze. Haut. 21 c.

8 — Jupiter debout. Bronze. Haut. 18 c.

— 9 — Hercule au repos. Très-beau bas-relief marbre. Haut. 38 c.
— 10 — Terres cuites gauloises et romaines, figurines, bustes, lampes, etc. Environ 30 pièces.
— 11 — Un phallus argent et une lampe bronze.
— 12 — Un scarabé monture or, antique.
— 13 — Un scarabé monture argent.
— 14 — Lot de bronze. Statuettes, fibules, agrafe, clef, etc.
— 15 — Quatre haches antiques, très-belle patine verte.
— 16 — Deux bas reliefs marbre, trouvés l'un à Cythère, l'autre à Athènes.
— 17 — Un lot de monnaies romaines et gauloises, dont une de Reims. Variété inédite.
— 18 — Gâteau terre cuite, babylonien, avec de longues inscriptions en écriture cunéiforme.
— 19 — Grand bas-relief ardoise, divisé en six carrés ; dans chacun deux personnages de différents sexes ; autour de chaque couple une longue inscription en caractères inconnus. Pièce très-curieuse et à étudier.
— 19 bis Lot de momies égyptiennes de différentes grandeurs, avec inscriptions.

ANTIQUITÉS MEXICAINES

— 20 — Cette magnifique collection se compose d'environ 60 pièces : armes, instruments de musique, ornements, divinités, et entre autres plusieurs vases destinés à recevoir le sang des victimes au moment des sacrifices. Cette riche collection, réunie avec le plus grand soin par le docteur R., serait en tout point digne d'enrichir un de nos musées. La vente en totalité en sera donc faite s'il y a demande.

OBJETS DIVERS

21 — Magnifique émail italien représentant l'Adoration des Mages. Pièce intacte. Haut. 23 c., larg. 16 c.

22 — Plat de Palissy représentant un groupe de Bacchantes. Pièce intacte.

23 — Coupe du même, représentant l'Abondance couchée.

24 — Sainte Famille, carton peint dans le genre Palissy et qui lui est attribué. Pièce rarissime.

24 bis — Autre carton, attribué au même, représentant la Vierge.

25 — Vierge italienne. Statuette terre émaillée, attribuée à Palissy.

26 — Autre, plus petite, socle écaille.

27 — Plat dit Faenza, ayant pour sujet Atalante changée en Syrinx.

28 — Deux très-beaux bas-reliefs albâtre renaissance, représentant deux sujets de la Passion.

29 — Charmant coffret acier ciselé, du XVe siècle.

30 — Deux petits groupes allemands, époque Callot, avec sujet de la Passion. Ces deux pièces, en cire ou composition, ont dû servir de modèles.

31 — La Vierge, l'Enfant-Jésus et saint Jean. Très-beau repoussé du temps de Louis XIII.

32 — Statuette ivoire du XVIe siècle. Vénus debout tenant une lance de la main gauche. La coiffure de cette statuette est d'une élégance remarquable. Haut. 17 c.

33 — Autre, ivoire, même époque. Étude anatomique d'une femme enceinte. Le corps se divise en plusieurs parties.

— 6 —

34 — Mime Italien, statuette albâtre, époque Callot. Sujet remarquable et d'un très-beau travail.

35 — Magnifique bronze florentin représentant un personnage en méditation. Statuette. Remarquable par sa forme et son élégance.

36 — Magnifique bas-relief en terre cuite, représentant l'Adoration des Mages.

37 — Superbe sabre oriental, manche ivoire et garniture argent.

38 — Autre damas, manche buffle, garniture en argent.

39 — Onze groupes et figurines de Saxe; quelques pièces sont du plus beau travail. Ce lot sera vendu en détail.

40 — Lot de monnaies, dont un Charlemagne frappé à Milan. Cette dernière à fleur de coin.

41 — Boîte contenant quantité de poissons et insectes fossiles parfaitement conservés.

42 — Boîte à thé, chine ancien, cuivre ciselé et doré.

43 — Heures gothiques, beau manuscrit sur vélin écrit en français.

44 — Heures à l'usage de Paris. Magnifique exemplaire enrichi de nombreuses figures, ayant pour sujet la Danse macabre. Paris, Bigouchet, 1504.

45 — Cours d'hippiatrique, ou Traité complet de la médecine des chevaux, par Lafosse. Magnifique in-folio orné de 65 planches. Paris, Edme, 1772, reliure maroquin verte, doré sur tranches.

46 — Faune et Satyre, terre cuite attribuée à Clodion.

47 — Faunes nus, deux médaillons ovales du même.

48 — Enfant endormi, charmante terre cuite de Marin.

49 — La cathédrale de Strasbourg réduite à une ligne pour deux pieds, exécutée par Jacques Traiteur en 1580, chef-d'œuvre de l'époque, ciselé et repoussé argent. Larg. 18 c., haut. 55 c.

50 — La cathédrale de Reims réduite aux mêmes proportions, exécutée en bois vers la même époque.

51 — Chiffonnière en ébène, garnie de quinze tiroirs, ornements bois de rose et ivoire, époque Louis XIII.

52 — Quatre meubles ébène, d'une forme très gracieuse, de la fin du règne de Henri II.

53 — Coffre en chêne sculpté portant la date de 1695.

54 — Une console étagère en acajou, garnie de cuivre, époque Louis XVI.

55 — Quatre seaux rafraîchissoirs ornés de médaillons saquets, fond aventurine.

56 — Un coffret en bois garni de ferrures, époque Louis XIII.

57 — Un petit cabinet bois noir garni de cuivre.

58 — Une étagère en bois sculpté, forme monumentale à colonnes torses, surmontée d'un fronton sculpté à jour

59 — Une autre étagère, même genre que la précédente.

60 — Quatre médaillons en biscuit de Sèvres, portraits de la famille royale.

61 — Six éventails anciens.

62 — Une suite de petites figurines, verroteries émaillées.

63 — Une peinture chinoise, portrait d'une jeune femme.

— 8 —

64 — École de cavalerie par de La Guerinière, ornée de gravures, par Ch. Parrocel, 1 vol. in-fol. relié.
65 — Pendule boule, dite religieuse, ornements cuivre.
66 — Un cartel Louis XV garni de bronzes rocaille.
67 — Assiette à reflets métalliques, fabrique italienne.
68 — Deux figurines sur leur socle, en porcelaine de Chine.
69 — Neptune, figurine en porcelaine de Saxe montée en bronze rocaille.
70 — Deux grands vases en faïence ancienne ; des serpents entrelacés forment les anses.
71 — Christ en bois sculpté, dans son cadre, de la même époque, très-fin de sculpture.
72 — Dix-neuf assiettes porcelaine de Chine et du Japon.
73 — Une théière à anse porcelaine du Japon.
74 — Un brûle-parfum en porcelaine biscuit de Saxe.
75 — Sous ce numéro seront vendus environ soixante lots de curiosités, faïences, porcelaines Chine et Japon, meubles, ivoires, bas-reliefs, bijoux, tabatières, armes, etc., etc.

DÉSIGNATION

DES TABLEAUX

TABLEAUX, DESSINS, MINIATURES, GOUACHES,

GRAVURES ET AQUARELLES

HEMSKERCK.

76 — Scène d'intérieur, la Lecture de la Gazette.

DU MÊME.

77 — Scène galante, pendant du précédent.

VERNET (Joseph).

78 — Petite marine, effet de nuit (ovale).

CARRACHE (Louis).

79 — Vénus et Adonis dans un paysage.

DEMARNE.

80 — Près d'un aqueduc est une mare d'eau ou une Bergère, montée sur un âne, fait abreuver des animaux; à gauche, sur le bord de l'eau, sont des Lavandières; de grands arbres ombragent le chemin qui borde la mare. Cette jolie composition est animée par des jolies figures et animaux, et rappelle l'époque la plus heureuse du maître.

BREUGHEL (le Vieux).

81 — Kermesse Flamande.

DEHEEM (David).

82 — Nature morte, corbeille remplie de fruits, pot en grés et gibiers mort posés sur une table.

ECOLE HOLLANDAISE.

83 — Halte d'Armée près de ruines.

LAGRENÉE.

84 — Mort d'Adonis.

TENIERS (genre de).

85 — Intérieur de cuisine; un jeune homme fait des agaceries à une servante.

BAPTISTE.

86 — Vase contenant des fleurs.

DIETRICH.

87 — Une vieille Femme tient d'une main une chandelle allumée, près d'elle est une jeune Fille
Effet de lumière ; ce tableau est gravé.

DESPORTES.

88 — Chasse au Sanglier.

PARROCEL (Charles).

89 — Escarmouche de Cavalerie.

SCHOVAERTHS.

90 — Vue des bords du Rhin.

SCHUTZ (de Francfort).

91 — Paysage, vue des bords du Rhin.

MINIATURES, GOUACHES, DESSINS

ET GRAVURES ENCADRÉS.

92 — Deux Miniatures gothiques, sujets religieux sur velin (encadrées).

ÉCOLE FRANÇAISE.

93 — Portrait d'une jeune Femme tenant une rose à la main, époque Louis XVI. Miniature.

LEDOUX (M⁽ˡˡᵉ⁾).

— 94 — Portrait de jeune Fille dans l'attitude de la prière (Pastel).

ÉCOLE FRANÇAISE.

95 — Portrait d'une Princesse de la famille de Bourbon, en costume de pèlerine ; un chien est couché à ses pieds.
Miniature dans un joli cadre en ivoire.

96 — Portrait d'une Princesse de la famille des Médicis, représentée en sainte Hélène.
Miniature dans un joli cadre en ivoire.

VALAGER COSTER (attribué à M⁽ᵐᵉ⁾)

97 — Deux Bouquets de fleurs, gouaches de forme ronde.

ÉCOLE FRANÇAISE.

98 — Deux dessins, vue de monuments de Venise, dans deux cadres noirs de forme ovale.

BREUGHELS.

99 — Fête galante dans un parc aux bords d'une rivière. Nombre de jolies figures animent cette charmante composition.
Gouache de l'époque de Louis XIII, dans un cadre sculpté à jour.

DUMOULIN.

100 — Animaux dans un pâturage.
Aquarelle dans un cadre en bois sculpté à jour.

ÉCOLE FRANÇAISE.

101 — Portrait d'une jeune Femme de distinction richement vêtue, représentée sous les traits de sainte Catherine.

102 — Un cadre contenant seize dessins par Leprince, Jullemont, Marillier, Cochin, Schenau et autres maîtres français. (Ce numéro pourra être divisé.)

ROBERT (Hubert).

103 — Monuments d'architecture avec figures. Joli dessin dans un cadre doré.

LACLOTE (signé an VII).

104 — Vue intérieure d'une salle de spectacle, orné de figures, costumes de la Révolution.
Joli dessin colorié encadré.

105 — Dix dessins de l'École française, dans un cadre noir.

SWEBACK.

106 — Départ et Retour de chasse. Deux dessins sur papier bleu rehaussés, cadre noir.

VERNET (Carle).

107 — Une marche d'Armée, dessin à la plume.

108 — Gravure représentant Suzanne surprise par les Vieillards. Épreuve avant la lettre, cadre noir.

LAUVERGNE.

109 — Marine, mer houleuse, dessin au bistre encadré.

— 110 — Un cadre noir contenant six pièces, eaux-fortes et gravures par et d'après Rembrandt, Albert Durer, Norblin et autres.

BAUDOUIN.

111 — Baigneuses, gouache.

LOO (Van)

— 112 — Hercule et Omphale assis sur un trone dans l'intérieur d'un riche palais; ils sont entourés de Nymphes et d'Amours, gouache.

PARROCEL (Charles).

— 113 — Choc de Cavaliers, dessin et pastel; deux pendants.

RAPHAEL (d'après).

— 114 — Attila dans la campagne de Rome, miniature sur velin, joli cadre en bois sculpté.

BOUCHER (d'après).

115 — Portrait de jeune Fille tenant une corbeille de fleurs, gravure en couleur encadrée.

— 116 — Sous ce numéro seront vendus quelques tableaux, miniatures, dessins, gravures et objets omis au présent catalogue.

Renou et Maulde, imprimeurs de la Compagnie des Commissaires-Priseurs, rue de Rivoli, 144.

1 chien ivoire 4,"
1 cabinet Mabille 12 - 50
2 Mabille ivoire 65 -
1 Buste Perfume 50 -
2 figurines chinois 19 -
1 cathédrale reims 5 -
4 beau vase lapis 25 -
2 grand vases japon 7 -
2 so... vieillerie ? -
1 poele et buste
1 miniature Brueghel 12 -
1 miniature Raphaël - 40
1 dessin Boucher fils - 6
2 dessins Lépine - 14 f
1 lot d'éventails - 5 f 50

ORIGINAL EN COULEUR
NF Z 43-120-8

1 lot de Jeffries ——— 1 f

www.ingramcontent.com/pod-product-compliance
Lightning Source LLC
Chambersburg PA
CBHW030131230526
45469CB00005B/1901